2654.
Ed 53a.

C.

24582

NICAISE,

OBSERVATEUR

AU SALON DE 1822,

DIALOGUE

MÊLÉ DE COUPLETS.

N.º I*er*.

On trouvera dans cette livraison un abrégé de la description des sujets peints à fresque dans les chapelles de Saint-Maurice et Saint-Roch de l'église Saint-Sulpice.

PARIS,

DE L'IMPRIMERIE DE F.-P. HARDY,
RUE DAUPHINE, N.º 36.

1822.

N. B. Ce petit Ouvrage devant avoir plusieur numéros, et plusieurs tableaux du plus grand mérite étant encore sur les chevalets des plus célèbres artistes de cette capitale, nous nous ferons un devoir d'en parler au moment où ils seront placés au Salon.

NICAISE,
OBSERVATEUR.

UN AMATEUR.

On ne pouvait choisir un plus heureux moment. La verdure commence à reparaître ; les gazons se tapissent ; l'aimable nature vient de nouveau nous offrir les dons de Flore. Tandis que par l'art nos jardins s'embellissent, les chefs-d'œuvre sortis des pinceaux créateurs de nos peintres vivans sont offerts à nos regards. Tout semble respirer sur ce stoiles qui naguères n'offraient qu'un tissu grisâtre. Le génie les anime ; les traits les plus remarquables de l'histoire civile et religieuse, de charmans paysages, des fleurs, de fruits, de nombreux portraits d'hommes marquans qui ont fait l'honneur de leur pays ; de femmes charmantes enrichissent cette vaste exposition où tout parle à l'âme. Là, on se croit transporté dans la région céleste. Les grâces se représentent sous mille formes élégantes, le sourire gracieux se montre sur les lèvres de l'une ; et la douceur, la vertu sur les traits de l'autre. Vénus, sous les pinceaux d'Appelle, ne présentait pas un plus brillant coloris ; que de charmantes draperies ! que de contours élégamment rendus ! Avec plaisir l'on voit aussi, dans cette riche collection, l'image d'un prince qui, restaurateur de la monarchie héréditaire, a justement acquis le surnom de Louis le Désiré, ainsi que celles des princes et princesses de son auguste famille.

Le ciseau hardi de nos sculpteurs modernes s'y fait aussi remarquer ; et le Français, dans les productions de ses artistes, voit revivre chez lui et par ses travaux les temps heureux où les peintres et les sculpteurs de la Grèce et de Rome ont acquis leur

célébrité. Tel était, dans son enthousiasme, le discours que prononçait un amateur qui se trouvait à côté de M. Nicaise, descendant de ce peintre sur lequel il nous reste une petite comédie qui a long-temps égayé ses spectateurs; il l'écoutait avec attention, et lui dit :

M. NICAISE.

Il me paraît que monsieur est amateur ?

L'AMATEUR.

Oui, monsieur. Pourquoi me faites-vous cette question ?

M. NICAISE.

C'est que, comme amateur, j'examine, et comme peintre, je dois me faire un devoir de tâcher d'apprécier. Loin de rien blâmer, il peut m'être permis de distinguer le passable d'avec le bon; et sans prétendre rien ôter au mérite d'un ouvrage; tout me donne à croire qu'un véritable talent, lorsque j'accorderai des louanges à certaine partie de son travail, ne me saura jamais mauvais gré de lui dire mon avis sur le côté où je croirai qu'il a péché. Peut-être pourrais-je commettre quelque erreur, mais aussi arriver quelquefois à la vérité.

L'AMATEUR.

Je suis charmé, monsieur, d'avoir fait votre rencontre et si vous voulez me le permettre, je me ferai un grand plaisir de vous accompagner et de recueillir vos observations.

M. NICAISE.

Volontiers, monsieur, nous allons commencer notre tournée.

AIR : *J'ai vu partout dans mes voyages.*

Sous un ciel pur et sans orages
On ne peut pas toujours marcher ;

Souvent il survient des nuages,
La barque a besoin d'un nocher :
Un calme est suivi de tempêtes;
Un rien obscurcit l'horison ;
Et souvent après des conquêtes,
Du laurier s'enfuit la moisson.

Tel est le sort, monsieur, d'un artiste qui, parce qu'il a bien fait une fois, n'écoute plus que lui-même, et par vanité met de côté les sages conseils des vrais amis de sa gloire. Mais commençons :

N. B. Avant de parler d'un charmant tableau de M. Abel de Pujol, j'ai cru devoir faire part au public d'une seconde production de ce peintre habile, qui, ne pouvant se transporter au salon, se voit dans l'église de Saint-Sulpice. Cet ouvrage, qui est dans la chapelle de Saint-Roch, est peint à fresque, et attire un nombre immense de curieux et d'amateurs, la description en est dans une notice publiée par l'auteur, et qui se trouve rue Grange-aux-Belles, n° 13. Nous avons remarqué que ces tableaux faisaient un très-bel effet; mais que, quoique le dessin soit très-correct, le tableau de gauche n'offrait pas tant de grâce dans les draperies que celui de droite.

Il sera, d'ici à quelques jours, découvert de nouveaux tableaux dans une chapelle qui tient à cette première.

Ils sont de M. Vinchon, auteur du tableau représentant le dévouement du jeune Mazet, exposé sous le n° 1329.

Le premier représente Saint-Maurice, Saint-Exupère et Saint-Candide refusant de sacrifier aux faux dieux.

Le second tableau est le moment où la légion thébaine, retirée dans les montagnes du Valais, est investie et massacrée par l'armée romaine. Les chrétiens cherchent la gloire du martyre et n'opposent point de résistance; ils entourent leur chef qu'un rayon divin éclaire au moment de sa mort.

Les sujets des quatre penditifs sont la religion et

les vertus chrétiennes qui ont soutenu dans le martyre la constance de la légion thébaine.

Des enfans ailés, suspendus dans les archivoltes, portent des guirlandes de lauriers, et un groupe d'anges s'élançent dans la voûte au devant de la légion chrétienne, portent des faisceaux de palmes et les couronnes des martyrs.

Ces deux chapelles ont été ainsi décorées par ordre du ministère de la maison du Roi.

97. — M. *Besselievre*. Les médecins Français à Barcelonne. Ce tableau, malgré quelques défauts, n'est pas moins un ouvrage de mérite. Le peu de temps qui s'est trouvé entre l'époque où il fut entrepris et celle de l'ouverture du salon peut avoir mis des entraves à sa correction. Il n'en fera pas moins honneur à son auteur, tant pour sa composition que pour le sujet qu'il rappelle. Le dévouement et le courage des docteurs qui se sont exposés au plus grand danger, ne peut trop se représenter aux yeux de leurs compatriotes. La constance héroïque des charitables sœurs de sainte Camille ne peut être oubliée.

AIR : *Ce magistrat irréprochable.*

D'Esculape nobles émules,
Tout fiers du beau nom de Français ;
Du danger bravant les scrupules,
De l'art signalant les bienfaits.　　　*bis.*
Des maux venus du nouveau monde
Par vos soins enchaînant l'essort,
Des climats où la foudre gronde
Bannissez la crainte et la mort.

1329. — *Vinchon*. Dévouement du jeune Mazet. Ce tableau peut faire pendant au précédent.

Même air.

Honneur au dévouement sublime
Que vous rend l'art et le pinceau ;
J'y vois Mazet noble victime
Trouver la gloire à le tombeau,

Non jamais le monde n'oublie
Ce qu'on fait pour l'humanité ;
Mazet mourant, n'aura quitté la vie
Que pour voler à l'immortalité.

2. — César allant au sénat le jour des Ides de Mars, par M. Abel Pujol. C'est une composition pleine de grâce, ce qui sort des pinceaux de cet artiste est du plus beau coloris et de la touche la plus ferme. Il est à monseigneur le duc d'Orléans.

1886. — Piron se reposant à la barrière de la Conférence, après une promenade au bois de Boulogne et voyant presque tous les passans saluer, croyait que ces salutations s'addressaient à lui, il se trouvait surpris d'être ainsi remarqué et connu, il ne put revenir de sa surprise que lorsqu'une vieille femme s'agenouillant, il voulut la relever, mais s'appercevant qu'elle récitait un *ave* et élevait ses regards vers une image de la Vierge qui se trouvait placée au-dessus de sa tête, revenu de sa surprise, il semble dire :

AIR : *A soixante ans on ne doit point remettre.*

Par un succès dans la littérature,
Lorsqu'un auteur obtient quelque renom,
Il croit marcher sur une route sûre,
Et c'est ainsi que le pensait Piron.
En vain croit-il que chacun le contemple,
Du poète enfin c'est le sort,
Si dans ce monde on le donne en exemple,
Ce n'est qu'après sa mort. *bis*.

Aussi Piron disait-il en cette occasion : « Voilà bien les poètes ; ils croient qu'on les contemple ; on ne songe seulement pas qu'ils existent. »

715. — Son A. R. monseigneur le duc de Bordeaux présenté au peuple et à l'armée, par son A. R. madame la duchesse de Berry, le roi étant sur son trône, entouré des princes de sa famille et des personnages les plus illustres de l'état. Ce tableau est de M. Lafond.

Air *du verre.*

C'est un sujet noble et brillant
Que Lafond lègue à notre histoire ;
L'image du roi, cependant,
M'y paraît peinte de mémoire.
J'y voudrais cet air grâcieux,
Ce front où siège la clémence,
Cet air sage et majestueux.....
J'y voudrais de la ressemblance.

C'est justement ce qui manque à ce tableau, qui du reste fait honneur à son auteur par le nombre des personnages, qui y sont groupés et qui sont d'un style assez élégant.

126. — *M. Bonnefond*, de Lyon. Un maréchal ferrant, près d'une forge ; charmant tableau plein de grâce, de vérité, de coloris. Tout y respire, tout semble animé. Il renferme un effet de lumière, produit par le reflet du feu de la forge. La foule s'arrête pour le considérer et ne le quitte qu'avec peine.

Air : *Je suis un vaillant maréchal.*

La nature est dans ce travail,
Tout est charmant, original :
C'est la vérité tout entière
Sortant d'un pinceau mâle et fort,
Il est beau d'arriver au port
Sans trouver d'écueil, ni naufrage ;
Bonnefond,
C'est un fond
De courage
Chacun admire ton ouvrage.

Nous engageons l'auteur à battre le fer tandis qu'il est chaud, et à se faire admirer ainsi dans l'exposition suivante.

37. — Blanche de Castille ; mère de Saint-Louis ; par M. Aulnette du Vautenet.

241. — Métabus roi des Volsques, par Coignet à Rome. Le coloris nous en a paru dur, cela vient

peut-être du jour qui manque dans l'endroit où il est placé. — 316 Hariadan Barberousse, par M. Delassus. Il est représenté au moment où il voulait enlever Julie de Gonzague, qui passait pour la plus belle femme de la ville de Fondi en Italie. C'est un tableau de mérite.

621. — M. Dubois pensant le général Kléber, blessé à Alexandrie en Égypte, celui qui connaît le docteur ne peut s'y méprendre ; son portrait est très-ressemblant, cet ouvrage très-bien traité, est de M. Gudin aîné, rue du faubourg Poissonnière.

657 — Saint-Louis visitant un pestiféré dans les plaines de Carthage, il touche la tumeur que n'ose toucher ainsi un Affricain sans avoir les mains enveloppées. Le tableau est de M. Guillon Lethierre, au palais des Beaux-Arts, il est d'une touche élégante.

887 et 888. — Le couronnement d'Ester et le triomphe de Mardochée de M. Sébastien Leroi, rue Chanoinesse, ces deux pendans sont bien dessinés.

1025. — Oreste s'endormant dans les bras d'Électre après ses fureurs, est un des jolis ouvrages de M. Picot, rue de Valois, N° 2. Ce sujet est tiré d'une tragédie d'Euripide.

122. Mort de Bayard, paysage historique, par M. Boisselier, rue Charlot, n° 45, au Marais. Le Chevalier, sans peur et sans reproche, est mort en 1524, d'une blessure qu'il reçut dans un combat entre Rebec et Romagno en Italie. Avant de descendre de cheval, il ordonna encore de charger les Espagnols. On le mit au pied d'un arbre où il demanda avant de mourir, qu'on lui tournât la face du côté de l'ennemi. La charge qu'il ordonnat assura la conservation de l'artillerie et la conservation des enseignes, qui lui avaient été recommandées par l'amiral Bonivet, lorsqu'il lui remit le commandement de l'armée Française.

Le département de l'Isère (Grenoble) a voté une statue en bronze à ce digne chevalier, leur compatriote. M. Raggi, rue Cassette, n° 20, est chargé de l'exécution de ce travail, que doit incessamment faire partie de l'exposition.

Air de la sentinelle.

De l'ennemi la crainte et la terreur,
Ce chevalier sans peur et sans reproche,
Du nom français sera toujours l'honneur,
Comme Bayard, Dessaix, Kléber et Hoche,
Ont mérité les palmes des guerriers,
Ils sont morts aux champs de la gloire,
Tous sont dignes des beaux lauriers. *bis.*
Dont les couronna la victoire
 La victoire.

C'est un joli tableau de genre qui nous rappele le siècle du protecteur des Lettres, Sciences et Beaux-Arts (François I^{er}). Nous conseillons à l'auteur de s'exercer toujours sur de pareils sujets, qui peuvent servir à nos dessinateurs, lorsqu'il s'agit de fournir quelques vignettes, pour orner les pages écrites de l'histoire.

1691. — La reine à la Conciergerie, au moment où elle va rejoindre son époux, montre une lettre qu'elle vient d'écrire pour la dernière à Madame Élisabeth.

1036. — Vœu de S. A. R. M^{me} la duchesse de Berry, à Notre-Dame de Liesse ; tableau peint par M. Pingret, quai Malaquais, n° 17.

Au mois d'avril 1819, M. de Bombelles, évêque d'Amiens, fit le voyage à Liesse, pour obtenir un second *Dieudonné*. Ce vœu fut exaucé. S. A. R. se rendit à Liesse, le 24 mai 1821, pour remercier le ciel de cet insigne bienfait. Ce tableau rappelle un trait que notre histoire ne laissera point dans l'oubli, et que M. Pingret a rendu avec élégance.

1259. — Intérieur du grand escalier du palais de Monseigneur le duc d'Orléans, au Palais-Royal,

peint par M. Truchot, rue de Bellefond, n° 23. Ce tableau fait honneur à deux peintres. Il est plein de vérités dans l'architecture, ainsi que dans les figures qui sont de M. Xavier Leprince.

1228. — La tentation de St. Antoine, par M. de Valdahon, rue du Bac, n° 73. Ce tableau représente divers effets de lumière. Cet ouvrage est plein de feu, même d'un feu trop vif et trop colorié.

1312. — Saint Louis faisant enterrer les morts, après la destruction de Sidon; par M. Vauthier, vieille rue du Temple, n° 44. Ce trait de l'histoire des Croisades est bien pour les figures, L'architecture aurait demandé plus de soins.

833. — Découverte de la gravure, tableau de M. Pierre Lecomte. Pour connaître cette découverte due au hasard, voyez la Notice du Salon.

136. — Portrait en pied de S. M., par M. Bossio. C'est un bel ouvrage commandé par le ministre de l'Intérieur.

334. — Portrait de Mme Paradol, dans le costume du rôle de Sémiramis; il est peint par Madame Adèle Romany de Romance, d'un beau coloris et très-ressemblant.

684. — Rétablissement des sépultures royales à S. Denis, en 1817. L'ouvrage est de M. Heins, au Palais des Beaux-Arts. La Notice du Salon donne un détail circonstancié de ce bel ouvrage, qui laissera à la postérité des souvenirs qu'il eût été à désirer qu'on ne fût jamais obligé de rappeler à notre mémoire.

Il est encore une très-grande quantité de tableaux d'histoire, de religion et de batailles, sur lesquels nous reviendrons dans notre prochain numéro.

SCULPTURE.

Sous les nos 1353, statue en marbre du chancellier

de l'Hopital, par M. Rey père, rue Saint-Germain-des-prés, n° 4. — 1383. Pierre Corneille, statue en marbre, par M. Cortot, rue Mazarine, n° 30. — 1388. statue en marbre, du roi de Réné, pour la ville d'Aix, par M. David, place de l'Estrapade, n° 34. — 1439. Jean de Lafontaine, statue en marbre, par M. Laitié, rue de Vaugirard, n° 102. Toutes ces figures sont parfaitement exécutées.

Air *de la parole.*

Les ciseaux d'Apelle et Miron
Ont-ils plus de nerf et de grâces;
Nos sculpteurs de Pygmalion,
Dans ce siècle ont suivi les traces,
Des grands hommes ce sont les traits
Non, ce n'est point une hyperbole;
En voyant ces savans portraits
J'entend dire à tout bon Français
 Que leur manque-t-il?
 Que leur manque-t-il?
 La parole!
 La parole!

Un enfant donnant à manger à un serpent; statue, modèle en plâtre, par M. Guillois, rue de la Marche, au Marais, n° 11; cette statue autour de laquelle j'ai vu un groupe d'artistes qui la considéraient, est regardée comme un morceau de la plus haute valeur. Le salon renferme un nombre considérable de médailles et de bas reliefs en cire, ivoire, bronze, etc., sur lesquels nous reviendrons.

Air : *La garde royale est là.*

Cette source inépuisable
Jamais ne se tarira,
Non, l'artiste infatigable
Jamais ne se lassera,
Oui, son immortel génie
Plane sur notre horison,
Si les serpens de l'envie
Voulaient souiller sa moisson,
 Il dira,
 Halte-là,
Les Français sont toujours là.

BIBLIOTHEQUE NATIONALE DE FRANCE

3 7531 00548595 9

www.ingramcontent.com/pod-product-compliance
Lightning Source LLC
Chambersburg PA
CBHW030132230526
45469CB00005B/1925